颜渊第十二

颜渊问仁。子曰：「克己复礼为仁。一日克己复礼，天下归仁焉。为仁由己，而由人乎哉？」颜渊曰：「请问其目。」子曰：「非礼勿视，非礼勿听，非礼勿言，非礼勿动。」颜渊曰：「回虽不敏，请事斯语矣！」

仲弓问仁。子曰:"出门如见大宾,使民如承大祭。己所不欲,勿施于人。在邦无怨,在家无怨。"仲弓曰:"雍虽不敏,请事斯语矣。"

司马牛问仁。子曰:"仁者,其言也讱。"曰:"其言也讱,斯谓之仁已乎?"子曰:"为之难,言之得无讱乎?"

卷四
三五

司马牛问君子。子曰：『君子不忧不惧。』曰：『不忧不惧，斯谓之君子已乎？』子曰：『内省不疚，夫何忧何惧？』

卷四
三六

司马牛忧曰：『人皆有兄弟，吾独亡！』子夏曰：『商闻之矣：死生有命，富贵在天。君子敬而无失，与人恭而有礼，四海之内，皆兄弟也。君子何患乎无兄弟也？』

卷四 三一七

子张问明。子曰："浸润之谮，肤受之愬，不行焉，可谓明也已矣。浸润之谮，肤受之愬，不行焉，可谓远也已矣。"

卷四 三一八

子贡问政。子曰："足食，足兵，民信之矣。"子贡曰："必不得已而去，于斯三者何先？"曰："去兵。"子贡曰："必不得已而去，于斯二者何先？"曰："去食。自古皆有死，民无信不立。"

卷四 三一九

棘子成曰君子質而已矣，何以文為？子貢曰惜乎夫子之說君子也駟不及舌文猶質也質猶文也虎豹之鞹猶犬羊之鞹。

论语颜渊篇 壬午仲夏 豐書

棘子成曰：「君子質而已矣，何以文為？」子貢曰：「惜乎！夫子之說君子也。駟不及舌。文猶質也，質猶文也。虎豹之鞹猶犬羊之鞹。」

卷四 三二〇

哀公問於有若曰年飢用不足如之何有若對曰盍徹乎曰二吾猶不足如之何其徹也對曰百姓足君孰與不足百姓不足君孰與足

论语颜渊篇 壬午夏月 高條豐書

哀公問于有若曰：「年饥，用不足，如之何？」有若對曰：「盍徹乎？」曰：「二，吾猶不足，如之何其徹也？」對曰：「百姓足，君孰與不足？百姓不足，君孰與足？」

高筠豐草書論語

卷四 三二二

子張問崇德、辨惑。子曰：「主忠信，徙義，崇德也。愛之欲其生，惡之欲其死；既欲其生，又欲其死，是惑也。『誠不以富，亦祇以異。』」

卷四 三二三

齊景公問政於孔子。孔子對曰：「君君、臣臣、父父、子子。」公曰：「善哉！信如君不君、臣不臣、父不父、子不子，雖有粟，吾得而食諸？」

高鴻草書論語

子曰:"片言可以折獄者,其由也与!"子路无宿諾。

子曰:"聽訟,吾猶人也。必也使无訟乎!"

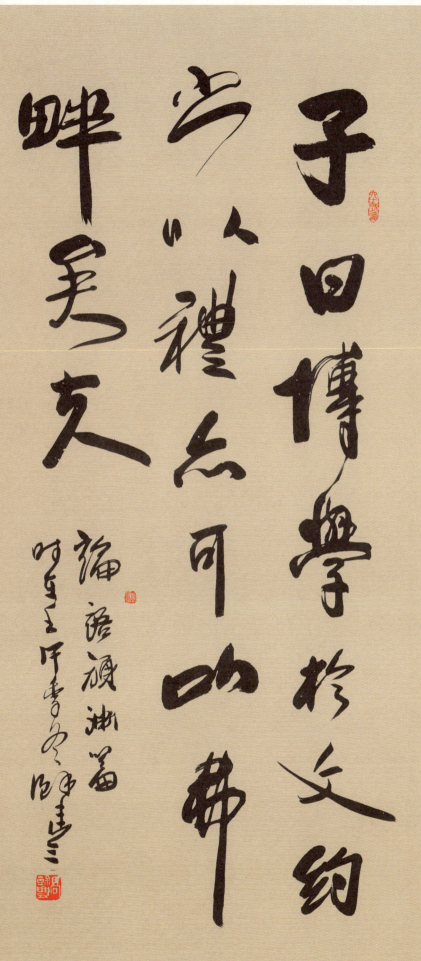

子张问政。子曰：「居之无倦，行之以忠。」

子曰：「博学于文，约之以礼，亦可以弗畔矣夫！」

高嶺豐草書論語

卷四 三三八
卷四 三三七

子曰：「君子成人之美，不成人之惡；小人反是。」

季康子問政於孔子。孔子對曰：「政者，正也。子帥以正，孰敢不正？」

卷四 三二九

季康子患盗，问于孔子。孔子对曰：「苟子之不欲，虽赏之不窃。」

卷四 三三〇

季康子问政于孔子曰：「如杀无道，以就有道，何如？」孔子对曰：「子为政，焉用杀？子欲善而民善矣！君子之德，风；小人之德，草；草上之风，必偃。」

卷四 三二一

子张问：「士何如斯可谓之达矣？」子曰：「何哉，尔所谓达者？」子张对曰：「在邦必闻，在家必闻。」子曰：「是闻也，非达也。夫达也者，质直而好义，察言而观色，虑以下人。在邦必达，在家必达。夫闻也者，色取仁而行违，居之不疑。在邦必闻，在家必闻。」

卷四 三二二

樊迟从游于舞雩之下，曰：「敢问崇德、修慝、辨惑。」子曰：「善哉问！先事后得，非崇德与？攻其恶，无攻人之恶，非修慝与？一朝之忿，忘其身以及其亲，非惑与？」

樊遲問仁。子曰：「愛人。」問知。子曰：「知人。」樊遲未達。子曰：「舉直錯諸枉，能使枉者直。」樊遲退，見子夏曰：「鄉也吾見於夫子而問知，子曰『舉直錯諸枉，能使枉者直』，何謂也？」子夏曰：「富哉言乎！舜有天下，選於眾，舉皋陶，不仁者遠矣。湯有天下，選於眾，舉伊尹，不仁者遠矣。」

子貢問友。子曰：「忠告而善道之，不可則止，毋自辱焉。」

子路第十三

曾子曰：「君子以文會友，以友輔仁。」

高镇丰草书论语

子路问政。子曰:「先之,劳之。」请益,曰:「无倦。」

仲弓为季氏宰,问政。子曰:「先有司,赦小过,举贤才。」曰:「焉知贤才而举之?」子曰:「举尔所知,尔所不知,人其舍诸?」

卷四 三三七
卷四 三三八

高傑豐草書論解

卷四 三四〇
卷四 三三九

子路曰：「衛君待子而為政，子將奚先？」子曰：「必也正名乎！」子路曰：「有是哉，子之迂也！奚其正？」子曰：「野哉，由也！君子於其所不知，蓋闕如也。名不正，則言不順；言不順，則事不成；事不成，則禮樂不興；禮樂不興，則刑罰不中；刑罰不中，則民無所錯手足。故君子名之必可言也，言之必可行也。君子於其言，無所苟而已矣。」

樊遲請學稼，子曰：「吾不如老農。」請學為圃，曰：「吾不如老圃。」樊遲出。子曰：「小人哉，樊須也！上好禮，則民莫敢不敬；上好義，則民莫敢不服；上好信，則民莫敢不用情。夫如是，則四方之民襁負其子而至矣，焉用稼？」

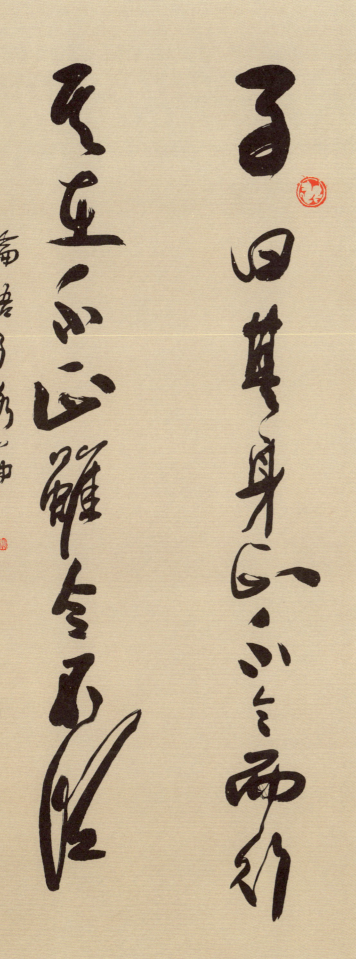

子曰：「诵《诗》三百，授之以政，不达；使于四方，不能专对；虽多，亦奚以为？」

子曰：「其身正，不令而行；其身不正，虽令不从。」

高銘豐草書論語

卷四 三四三

子曰：「魯衛之政，兄弟也。」

卷四 三四四

子謂衛公子荊：「善居室。始有，曰：『苟合矣！』少有，曰：『苟完矣！』富有，曰：『苟美矣！』」

子適衛，冉有僕。子曰：「庶矣哉！」冉有曰：「既庶矣，又何加焉？」曰：「富之。」曰：「既富矣，又何加焉？」曰：「教之。」

子曰：「苟有用我者，期月而已可也，三年有成。」

卷四 三四七

子曰：「善人為邦百年，亦可以勝殘去殺矣。」誠哉是言也！

卷四 三四八

子曰：「如有王者，必世而後仁。」

子曰：「苟正其身矣，于从政乎何有？不能正其身，如正人何！」

《论语·子路篇》 壬午夏月 北京高條豐書

冉子退朝。子曰：「何晏也？」对曰：「有政。」子曰：「其事也。如有政，虽不吾以，吾其与闻之。」

《论语·子路篇》 壬午立冬 高條豐書

定公问：「一言而可以兴邦，有诸？」孔子对曰：「言不可以若是。其几也，人之言曰：『为君难，为臣不易。』如知为君之难也，不几乎一言而兴邦乎？」曰：「一言而丧邦，有诸？」孔子对曰：「言不可以若是。其几也，人之言曰：『予无乐乎为君，唯其言而莫予违也。』如其善而莫之违也，不亦善乎？如不善而莫之违也，不几乎一言而丧邦乎？」

叶公问政。子曰：「近者说，远者来。」

子夏为莒父宰,问政。子曰:"无欲速,无见小利。欲速则不达;见小利则大事不成。"

叶公语孔子曰:"吾党有直躬者,其父攘羊,而子证之。"孔子曰:"吾党之直者异于是。父为子隐,子为父隐,直在其中矣。"

樊遲問仁。子曰:「居處恭,執事敬,與人忠;雖之夷狄,不可棄也。」

——《論語·子路篇》

子貢問曰:「何如斯可謂之士矣?」子曰:「行己有恥,使於四方,不辱君命,可謂士矣。」曰:「敢問其次。」曰:「宗族稱孝焉,鄉黨稱弟焉。」曰:「敢問其次。」曰:「言必信,行必果,硜硜然小人哉!抑亦可以為次矣。」曰:「今之從政者何如?」子曰:「噫!斗筲之人,何足算也。」

卷四 三五七

子曰：「不得中行而与之，必也狂狷乎！狂者进取，狷者有所不为也。」

卷四 三五八

子曰：「南人有言曰：『人而无恒，不可以作巫医。』善夫！」「不恒其德，或承之羞。」子曰：「不占而已矣。」

子曰:「君子和而不同,小人同而不和。」

子贡问曰:「乡人皆恶之,何如?」子曰:「未可也。」「乡人皆恶之,何如?」子曰:「未可也。不如乡人之善者好之,其不善者恶之。」

高鋳豐草書論語

卷四 三六一

子曰：「君子易事而難說也。說之不以道，不說也；及其使人也，器之。小人難事而易說也。說之雖不以道，說也；及其使人也，求備焉。」

卷四 三六二

子曰：「君子泰而不驕，小人驕而不泰。」

高译丰草书论语

卷四 三六三

子曰："刚、毅、木、讷,近仁。"

卷四 三六四

子路问曰："何如斯可谓之士矣?"子曰："切切偲偲,怡怡如也,可谓士矣。朋友切切偲偲,兄弟怡怡。"

高铭鸿草书论语

子曰：「善人教民七年，亦可以即戎矣。」

子曰：「以不教民战，是谓弃之。」

宪问第十四

宪问耻。子曰：「邦有道，谷；邦无道，谷，耻也。」
「克、伐、怨、欲不行焉，可以为仁矣？」子曰：「可以为难矣，仁则吾不知也。」

高铦豐草書論語

卷四 三七〇

卷四 三六九

子曰：「邦有道，危言危行；邦無道，危行言孫。」

子曰：「士而懷居，不足以為士矣！」

卷四 三七一

子曰：「有德者必有言，有言者不必有德；仁者必有勇，勇者不必有仁。」

卷四 三七二

南宮适問於孔子曰：「羿善射，奡盪舟，俱不得其死然。禹、稷耕稼，而有天下。」夫子不答。南宮适出。子曰：「君子哉若人！尚德哉若人！」

高條豐草書論語

卷四 三七三

子曰君子而不仁者有矣夫未有小人而仁者也

子曰:「君子而不仁者有矣夫,未有小人而仁者也。」

卷四 三七四

子曰愛之能勿勞乎忠焉能勿誨乎

子曰:「愛之,能勿勞乎?忠焉,能勿誨乎?」

高鸿丰草书论语

卷四 三七五

子曰：「为命，裨谌草创之，世叔讨论之，行人子羽修饰之，东里子产润色之。」

卷四 三七六

或问子产。子曰：「惠人也。」问子西。曰：「彼哉！彼哉！」问管仲。曰：「人也。夺伯氏骈邑三百，饭疏食，没齿无怨言。」

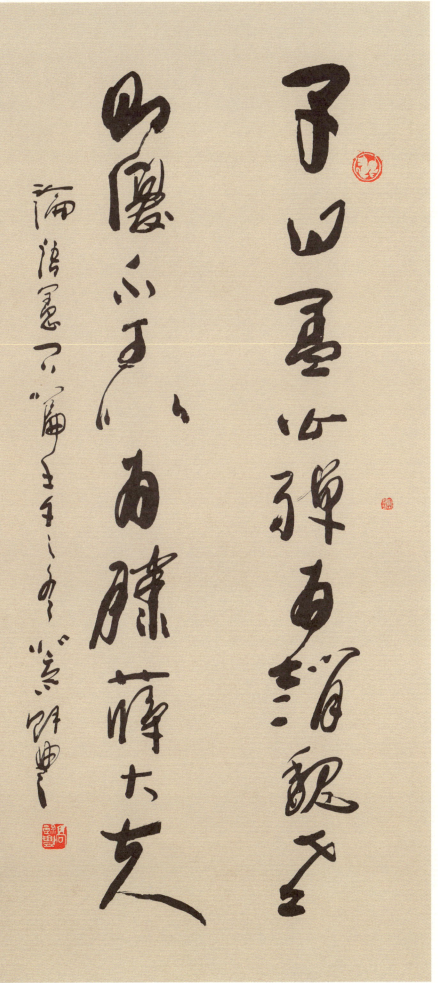

卷四 三七八
卷四 三七七

子曰：「孟公绰为赵魏老则优，不可以为滕薛大夫。」

子曰：「贫而无怨难，富而无骄易。」

高斯豐草書論語

子路問成人。子曰：「若臧武仲之知，公綽之不欲，卞莊子之勇，冉求之藝，文之以禮樂，亦可以為成人矣。」曰：「今之成人者何必然？見利思義，見危授命，久要不忘平生之言，亦可以為成人矣。」

子問公叔文子於公明賈曰：「信乎？夫子不言、不笑、不取乎？」公明賈對曰：「以告者過也。夫子時然後言，人不厭其言；樂然後笑，人不厭其笑；義然後取，人不厭其取。」子曰：「其然，豈其然乎？」

子曰:「臧武仲以防求為后于魯,雖曰不要君,吾不信也。」

子曰:「晉文公譎而不正,齊桓公正而不譎。」

高鋒豐草書論語 卷四

子路曰：「桓公殺公子糾，召忽死之，管仲不死。」曰：「未仁乎？」子曰：「桓公九合諸侯，不以兵車，管仲之力也。如其仁！如其仁！」

子貢曰：「管仲非仁者與？桓公殺公子糾，不能死，又相之。」子曰：「管仲相桓公，霸諸侯，一匡天下，民到于今受其賜。微管仲，吾其被髮左衽矣！豈若匹夫匹婦之為諒也，自經於溝瀆而莫之知也。」

公叔文子之臣大夫僎与文子同升诸公。子闻之曰:"可以为'文'矣。"

子言卫灵公之无道也,康子曰:"夫如是,奚而不丧?"孔子曰:"仲叔圉治宾客,祝鮀治宗庙,王孙贾治军旅。夫如是,奚其丧?"

子曰:「其言之不怍,則為之也難!」

陈成子弑简公。孔子沐浴而朝,告于哀公曰:「陈恒弑其君,请讨之。」公曰:「告夫三子!」孔子曰:「以吾从大夫之后,不敢不告也。君曰:『告夫三子』者。」之三子告,不可。孔子曰:「以吾从大夫之后,不敢不告也。」

高鸿丰草书论语

卷四 三九○

子曰:「君子上达,小人下达。」

卷四 三八九

子路问事君。子曰:「勿欺也,而犯之。」

子曰：「古之学者为己，今之学者为人。」

蘧伯玉使人于孔子。孔子与之坐而问焉，曰：「夫子何为？」对曰：「夫子欲寡其过而未能也。」使者出。子曰：「使乎！使乎！」

子曰：「君子耻其言而过其行。」

子曰：「不在其位，不谋其政。」曾子曰：「君子思不出其位。」

高飞草书论语 卷四 三九五 / 三九六

子曰：君子道者三，我无能焉：仁者不忧，知者不惑，勇者不惧。子贡曰：「夫子自道也。」

子贡方人。子曰：「赐也贤乎哉！夫我则不暇。」

高鑄豐草書論語

卷四 三九八

子曰：「不逆詐，不億不信，抑亦先覺者，是賢乎！」

卷四 三九七

子曰：「不患人之不已知，患其不能也。」

高德豐草書論語

微生畝謂孔子曰：「丘何為是栖栖者與？無乃為佞乎？」孔子曰：「非敢為佞也，疾固也。」

子曰：「驥不稱其力，稱其德也。」

卷四 四〇一

或曰：「以德報怨，何如？」子曰：「何以報德？以直報怨，以德報德。」

子曰：「莫我知也夫！」子貢曰：「何為其莫知子也？」子曰：「不怨天，不尤人，下學而上達。知我者其天乎！」

——《論語》

公伯寮愬子路于季孙。子服景伯以告，曰：「夫子固有惑志，于公伯寮，吾力犹能肆诸市朝。」子曰：「道之将行也与，命也。道之将废也与，命也。公伯寮其如命何！」

子曰：「贤者辟世，其次辟地，其次辟色，其次辟言。」子曰：「作者七人矣。」

高鸿丰草书论语

子路宿于石门。晨门曰:"奚自?"子路曰:"自孔氏。"曰:"是知其不可而为之者与"

子击磬于卫。有荷蒉而过孔氏之门者,曰:"有心哉!击磬乎!"既而曰:"鄙哉!硁硁乎!莫己知也,斯已而已矣。深则厉,浅则揭。"子曰:"果哉!末之难矣。"

高鸿丰草书论语

子张曰：书云高宗谅阴三年不言何谓也子曰何必高宗古之人皆然君薨百官总己以听于冢宰三年

论语宪问篇

子张曰：「《书》云：『高宗谅阴，三年不言。』何谓也？」子曰：「何必高宗？古之人皆然。君薨，百官总己以听于冢宰三年。」

卷四 四〇七

子曰上好礼则民易使也

论语宪问篇

子曰：「上好礼，则民易使也。」

卷四 四〇八

卷四〇九

子路問君子。子曰："修己以敬。"曰："如斯而已乎？"曰："修己以安人。"曰："如斯而已乎？"曰："修己以安百姓。修己以安百姓，堯、舜其猶病諸！"

卷四一〇

原壤夷俟。子曰："幼而不孫弟，長而無述焉，老而不死，是為賊！"以杖叩其脛。

阙党童子将命。或问之曰：『益者与？』子曰：『吾见其居于位也，见其与先生并行也。非求益者也，欲速成者也。』